For Sue
who has been
a part of my life for
my beautiful life, thank God.
so very long, thank
Love,
Jimmy 10/30/02

Virginia Joffe

in the most beautiful life

în cea mai frumoasă viață

Carmen Firan

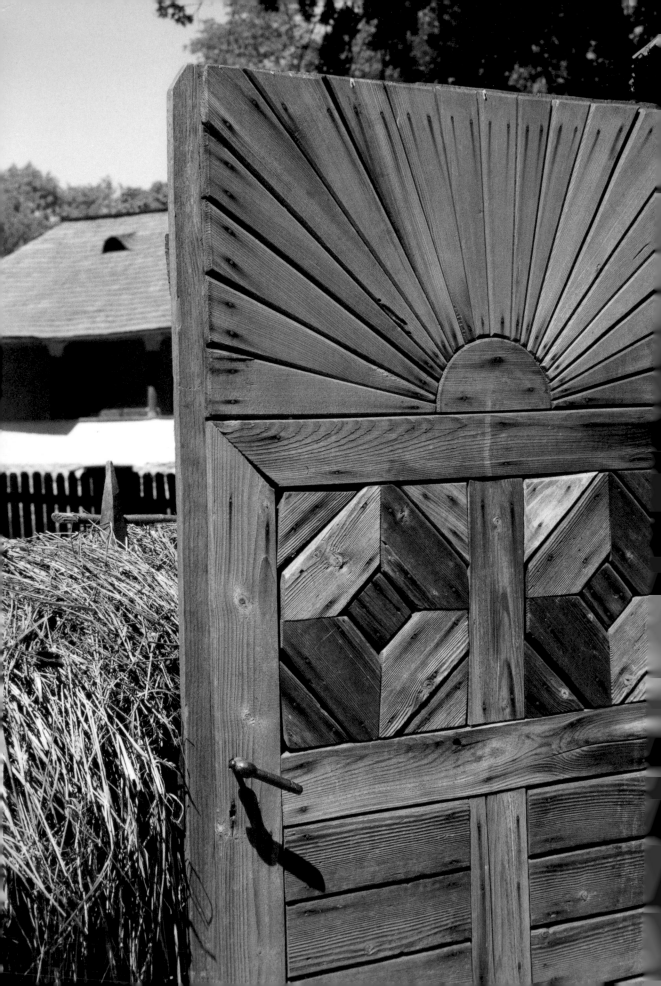

in the most beautiful life

în cea mai frumoasă viață

PHOTOGRAPHS BY
VIRGINIA JOFFE

POEMS BY
CARMEN FIRAN

FOTOGRAFII DE
VIRGINIA JOFFE

POEME DE
CARMEN FIRAN

UMBRAGE EDITIONS
NEW YORK

EDIȚIILE UMBRAGE
NEW YORK

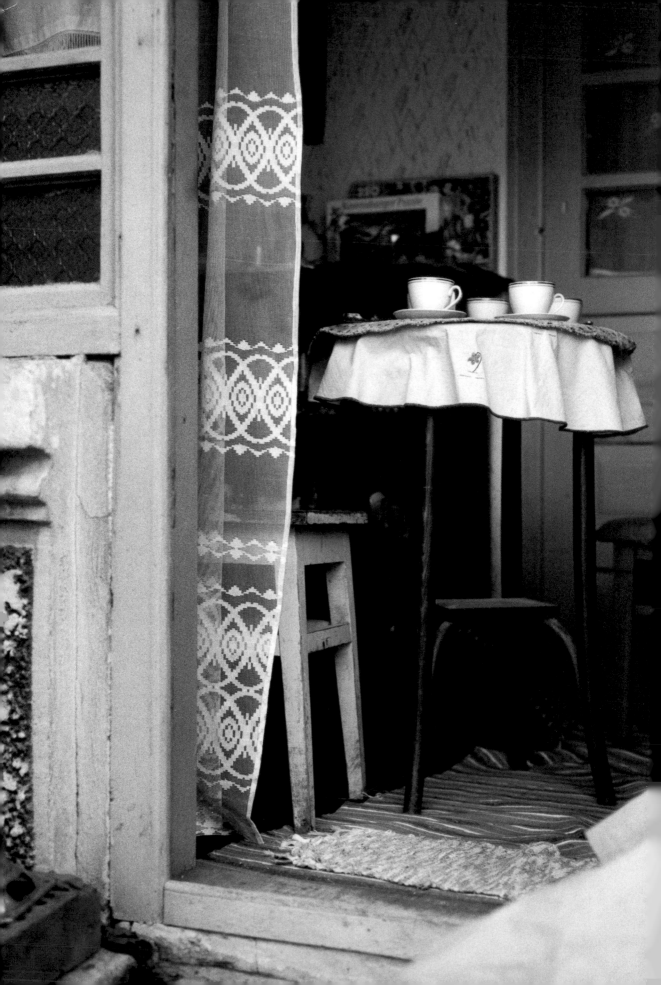

notes

This collaboration comes as a result of an encounter between two "outsiders," one an American photographer and a visitor to Romania; one a Romanian poet and a recent émigré to the United States. We met in February 2000, when both of us had events in New York City: the photographic exhibition *Romania: Sites of Its Memory* and the launch of the book of poems *Accomplished Error*. A friendship developed through our mutual admiration of the other's art and the discovery of similar aspects of our lives reflected in our shared humor, work ethic, and energy.

We offer a joint expression—

Această colaborare este rezultatul întîlnirii dintre două persoane "din afară", o fotografă americană care a vizitat România; o poetă româncă recent stabilită în Statele Unite. Ne-am întîlnit în Februarie 2000 cînd fiecare aveam un eveniment în New York: expoziția de fotografii "România: Locuri ale Memoriei" și lansarea volumului de versuri "Desăvîrșirea Erorii". S-a născut o prietenie bazată pe admirația fiecăreia dintre noi pentru arta celeilalte și pe descoperirea unor aspecte de viață similare reflectate în afinitatea noastră comună pentru umor, dedicație și energie.

photographic impressions by an American in an unfamiliar country and poems by a Romanian written during her first two years in a new country. Unifying from our different angles and perspectives, we aim to reveal the surrealism and paradoxical dimension of the cultural, architectural, and social contemporary Romania. We have gathered our creative efforts to pay tribute to the Romanian people and to highlight the Romanian spiritual space in a universal language.

Prin această carte oferim o sinteză care îmbină impresiile fotografice ale unei artiste americane despre o țară nefamiliară ei și versurile unei poete românce scrise în primii doi ani de existență într-o țară străină. Reunind unghiuri și perspective diferite, dorim să relevăm suprarealismul și dimensiunea paradoxală a culturii, arhitecturii și societății României contemporane. Ne-am alăturat eforturile creatoare să omagiem țara și oamenii ei și să transpunem spațiul spiritual românesc într-un limbaj universal.

CARMEN FIRAN VIRGINIA JOFFE

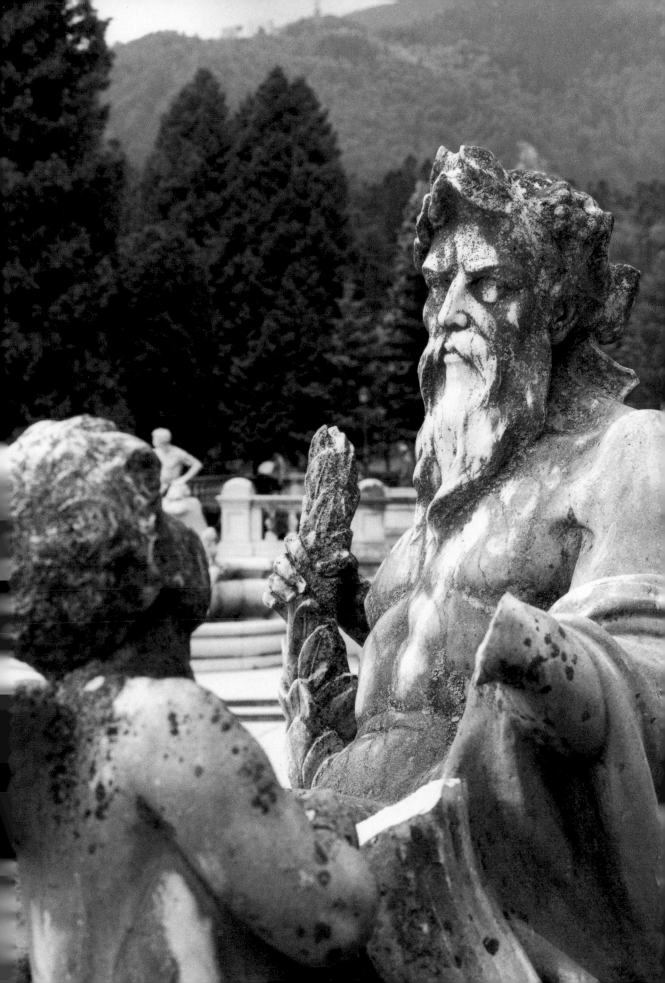

surreal romania BY CARMEN FIRAN

After the fall of the Berlin Wall, Romania came to the attention of the world as a country haunted by postcommunist ghosts. Condemned to poverty by Ceauşescu's dictatorship, Romania was most often associated with stray dogs, orphans for adoption, Gypsies, and an exploding population of AIDS victims. All these stereotypes of mass media were based, after all, on a reality, however exaggerated. But alongside is another reality that should have been resonating. Romania, despite all its troubles, generates an intense cultural life, one that has given the world's civilization competitive values: Constantin Brancusi, acknowledged as the father of modern sculpture; Eugene Ionesco, the creator of theater of the absurd; and composer George Enescu, to mention only a few.

A country of paradoxes shrouded in a controversial image, Romania needs time to overcome its economic difficulties, consolidate its emerging democracy, and change its own mentality, but it can also speak for itself through beauty, talented people, rich history, archaeological treasures revealing an ancient civilization, Roman and Greek ruins at the Black Sea, medieval cities in Transylvania, or painted fifteenth-century monasteries in Moldova.

After the end of the Second World War, Romania became a communist country and remained in a penumbra consciously fueled from the very core of a totalitarian structure. Resembling every closed society, Romania profoundly experienced isolation and thus was excluded from all international dialogue.

Four decades later into their experiment in deprivation, life had changed in Romania for the worse. Every aspect of life and its complexities, even buying food, was a big challenge. With a monthly meal ticket people could get only a two-pound chicken, a bottle of oil, ten eggs, a pound of sugar, and the legendary soya salami, which became the national symbol of misery. People always carried matches and candles in their handbags because every night the light was cut off for hours. Romania in that era was an absurd territory enveloped in a Kafkaesque atmosphere. The "new man" that dictator Ceauşescu dreamt of and tried to create was born from darkness and fear, a human without identity, resigned in its fate.

The compensation for this nightmare was culture used by the people as both a refuge and a refusal to submit to enforced alienation. Romanians kept their consciousness alive with the belief that their culture connected them to European values. But Romanian personalities in different fields who could make a mark at their time had the disadvantage of a language of a minor circulation, within the political and historical traumas that condemned Romania to long-term obscurity.

Between the two world wars, there was a different Romania—one with a prosperous industrial sector that exported oil and wheat. Its capital was nicknamed "the little Paris" and justly so: Bucharest could then stand next to any European metropolis. It was the epoch of great reforms and opportunities, a time of economic and cultural flourishing. This was the period when a new artistic movement emerged—the Romanian avant-garde—which would conquer Europe and contribute to the birth of surrealism in visual art and literature.

The surrealist Romania, a Latin country but one in which the Greek-Orthodox are a majority, a rich country with poor people, needs time to assume its fate and to transcend the effects of the harshest dictatorship in Eastern Europe. But it also deserves attention for enduring values, strengths, and genius that can again put Romania back on the map of the world.

românia suprarealistă DE CARMEN FIRAN

După căderea Zidului Berlinului, România a intrat în atenţia lumii ca o ţară bîntuită de fantomele post-comuniste. Condamnată la sărăcie de dictatura ceauşistă, România a fost cel mai adesea asociată cu cîini vagabonzi, orfani oferiţi pentru adopţii, ţigani şi o explozie a victimelor SIDA. Toate aceste stereotipe ale mass mediei erau bazate, în cele din urmă, pe o realitate, chiar dacă exagerată. Dar există în paralel şi o altă realitate care ar fi trebuit să aibă ecou. România, în ciuda oricăror dificultăţi, generează o intensă viaţă culturală care a dat civilizaţiei mondiale valori competitive : Constantin Brâncuşi, recunoscut ca părintele sculpturii moderne, Eugen Ionescu, creatorul teatrului absurdului, compozitorul Gorge Enescu, pentru a menţiona doar cîteva nume.

O tară a paradoxurilor învăluită într-o imagine controversată, România are nevoie de timp pentru a-şi învinge dificultăţile economice, a-şi consolida democraţia în formare şi a schimba mentalităţi, dar are şi argumente în favoarea sa prin frumuseţe, oameni talentaţi, istorie bogată, comori arheologice dezvăluind o veche civilizaţie, ruine greceşti şi romane la Marea Neagră, oraşe medievale în Transilvania sau mînăstiri pictate din secolul 15 în Moldova.

După cel de-al doilea Razboi Mondial România a devenit o ţară comunistă şi a rămas într-o penumbră conştient întreţinută de structura totalitară. Ca orice societate închisă, România a cunoscut izolarea şi a fost exclusă de la orice veritabil dialog internaţional. După zeci de ani de privaţiuni, viaţa în România s-a depreciat profund, pînă la cele mai mici aspecte. Chiar şi procurarea hranei devenise o mare problemă. Cu o cartelă lunară de alimente oamenii îşi puteau cumpăra doar un kilogram de pui, o sticlă de ulei, zece ouă, o jumătate de kilogram de zahăr şi legendarul salam de soia care devenise simbolul naţional al mizeriei. Oamenii aveau totdeauna în sacoşă chibrituri şi lumînări căci în fiecare seară lumina se stingea ore în şir. In acea eră România era un teritoriu absurd învăluit într-o atmosferă kafkiană. "Omul nou" visat de dictatorul Ceauşescu şi pe care a încercat să-l creeze, s-a născut din întuneric şi frică, un humanoid fără identitate, resemnat cu propria lui soartă.

Compensaţia pentru acest coşmar a fost cultura folosită deopotrivă ca refugiu şi refuz de a se supune alienării forţate. Românii şi-au păstrat conştiinţa trează cu credinţa că prin cultură rămîn conectaţi la valorile europene. Dar personalităţile româneşti din diverse domenii care ar fi putut să se afirme la timpul lor, au avut dezavantajul unei limbi de circulaţie minoră, odată cu traume istorice şi politice care au condamnat România la obscuritate pe termen lung.

Intre cele două Războaie Mondiale, fusese o altfel de Românie—cu o industrie prosperă, exportatoare de petrol şi grîu. Capitala ei era supranumită "Micul Paris" şi pe bună dreptate Bucureştiul putea sta alături de orice metropolă europeană. A fost o epocă a marilor reforme şi deschideri, un timp al înfloririi economice şi culturale. A fost şi perioada cînd a apărut un nou curent artistic—avangarda— ce avea să cucerească Europa şi să contribuie la naşterea suprarealismului în artele vizuale şi literatură.

România suprarealistă, o ţară latină dar în care marea majoritate a populaţiei este de religie ortodoxă, o ţară bogată cu oameni saraci, are nevoie de timp să-şi asume destinul şi să transcendă efectele celei mai severe dictaturi din Estul Europei. Totuşi, această ţară merită deplină atenţie pentru valorile ei perene, forţă şi originalitate, care pot pune România la loc pe harta lumii.

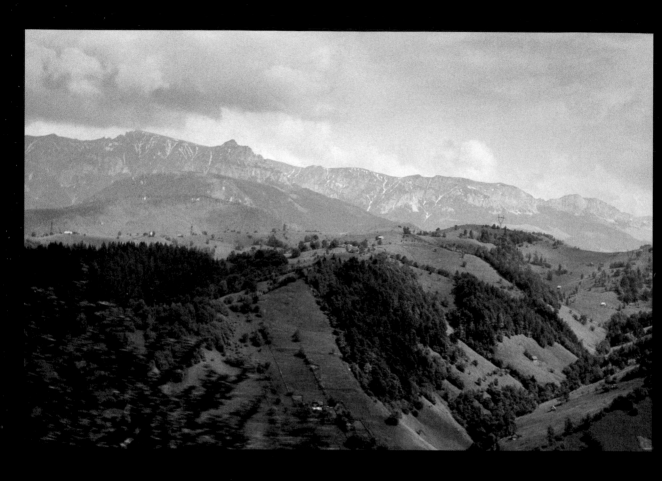

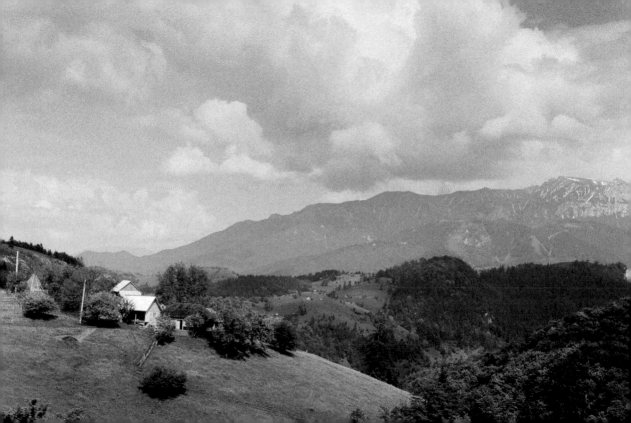

In the most beautiful life
I hold with my breast
The noise of the most beautiful city
Smiling uncomfortably each time
I have to justify its paradoxes
When I find myself sketched
The perfect trace of his finger in the sand.

———————

In cea mai frumoasă viață lăsată
Țin cu pieptul meu
Zgomotul celui mai frumos oraș
Zîmbind stînjenită de fiecare dată
Cînd trebuie să îi justific paradoxurile
Cînd mă descopăr desenată
Urmă perfectă a degetului său în nisip.

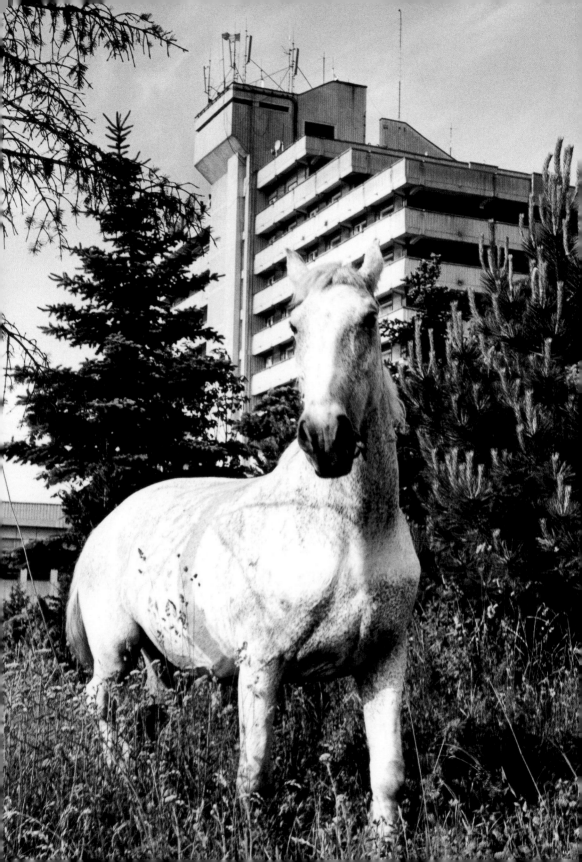

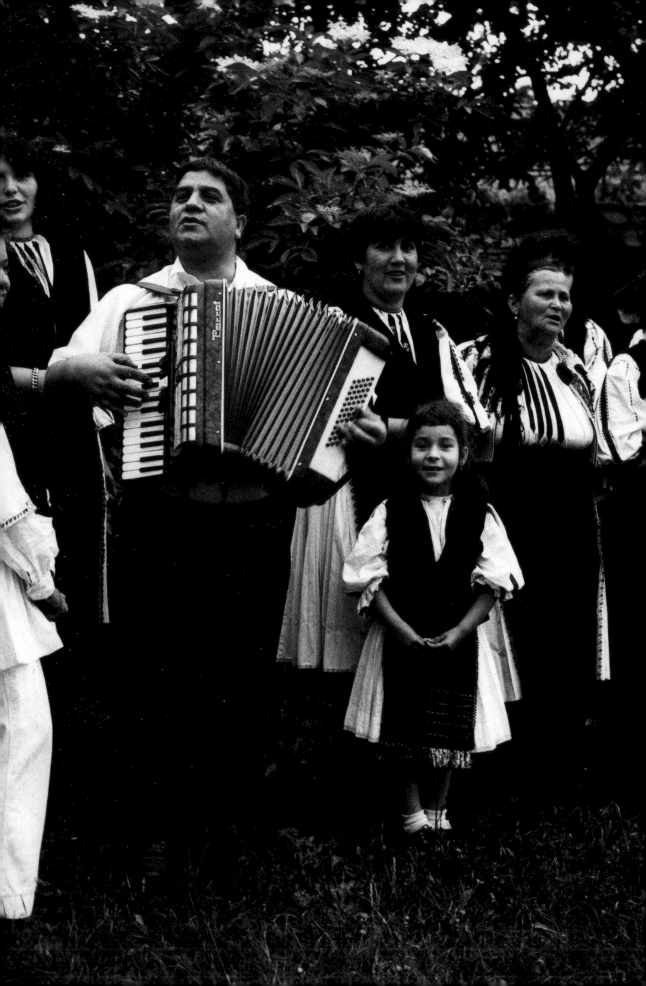

Poems displayed in the Public Square
Like crucified dolls,
Icon of rejected dreams.
I look out the window at ice blocks
Gliding on the lake like white coffins
Sailing towards a world
Without passion or blood.
I look out the window at the city's hump,
At the city's wounds,
Wet as the muzzle of a rabid dog.
I descend into the high
Subterranean galleries
Plagued by a winter of humiliation.
The old she-wolf, weeping,
Has devoured her young.

———————————

Poemele etalate în Piaţa Publică—
Păpuşi spînzurate,
Statui de vise refuzate.
Privesc de la fereastră bucăţile de gheaţă
Alunecînd pe lac, sicrie albe
Spre lumea
Fără de pofte şi sînge.
Privesc de la fereastră cocoaşa oraşului
Plăgile lui umede
Ca un bot de cîine turbat.
Cobor în subterane înalte
Asaltată de o iarnă a umilinţei.
Trăgîndu-şi genunchii prin noroi
Lupoaica bătrînă şi-a devorat
Plîngînd puii.

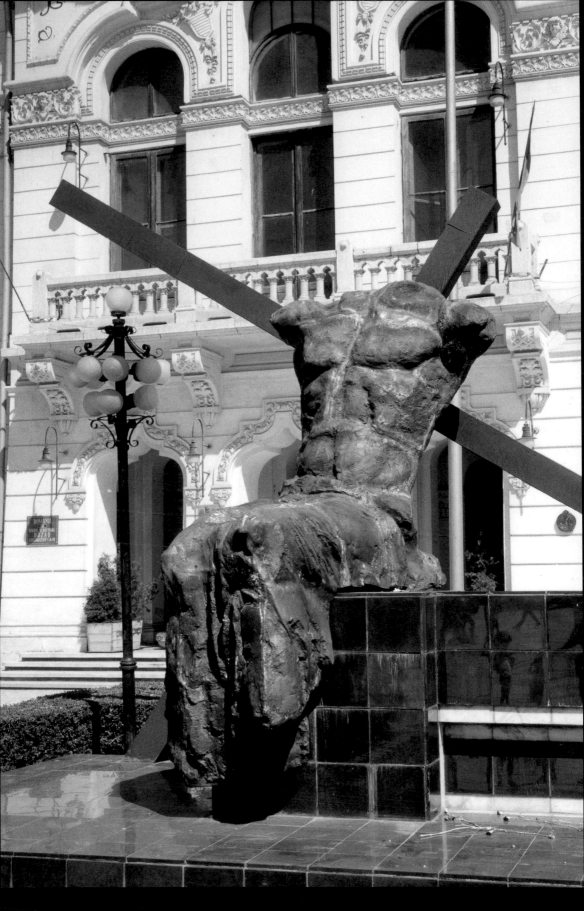

In every dream my mother shows up
And every time she is even younger.
She walks with my feet
Through the city I haven't yet seen
She gets to the house
Where I will live one day too.
I just want to tell her that nothing lasts
Even though everything lasts.
I lean my head on her childlike shoulders
And I fall asleep with my frozen forehead.

———————————

In fiecare vis îmi apare mama
Şi de fiecare dată e tot mai tînără.
Merge cu picioarele mele
Prin oraşul încă nevăzut mie
Ajunge în casa
Pe care o voi locui şi eu într-o zi.
Vreau numai să îi spun
Că nimic nu rămîne deşi toate rămîn.
Imi las capul pe umerii ei de copil
Şi dorm aşa cu fruntea îngheţată.

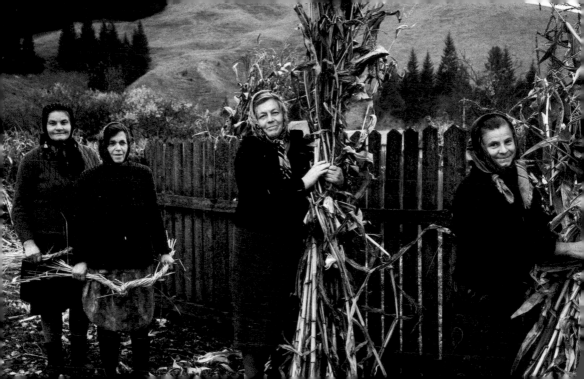

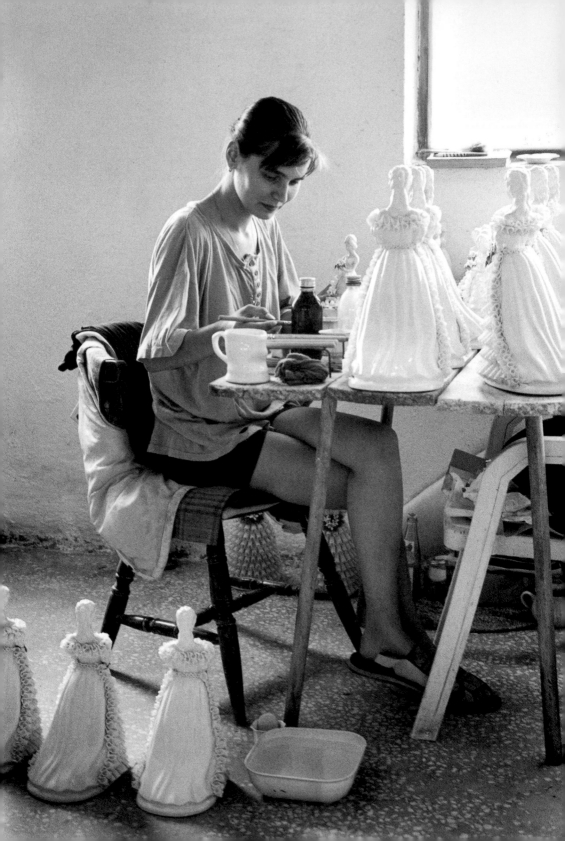

"I cannot run away with you," he told me.
I was gathering up all the books
From which I've learned nothing,
Perhaps only made my eyes grow wider.
With my face all scrunched up
I was thinking that whatever we do,
Wherever we die, we die inappropriately,
So why not die right here
Where I've never died before?
Forever groping for words, naïve and fragile
I kept dropping things.
"With you I understand nothing," he told me,
"Forgive nothing, only perfection."
And then an angel, two angels
Drew me up through the window.

———————————

"Cu tine nu pot fugi", mi-a spus.
Eu îmi strîngeam cărţile
Din care nu am învăţat nimic,
Poate doar ochii mi s-au mărit
Mi s-au tras trăsăturile în sus
Şi mă gîndeam că orice am face,
Peste tot se moare nepotrivit.
De ce să nu mor eu atunci acolo
Unde n-am mai murit niciodată?
Tot bîjbîind cuvinte naivă şi fragilă
Scăpam toate din mînă.
"Cu tine nu poţi înţelege nimic", mi-a spus,
"Nimic ierta, doar desăvîrşirea".
Şi atunci un înger, doi îngeri
M-au tras pe fereastră în sus.

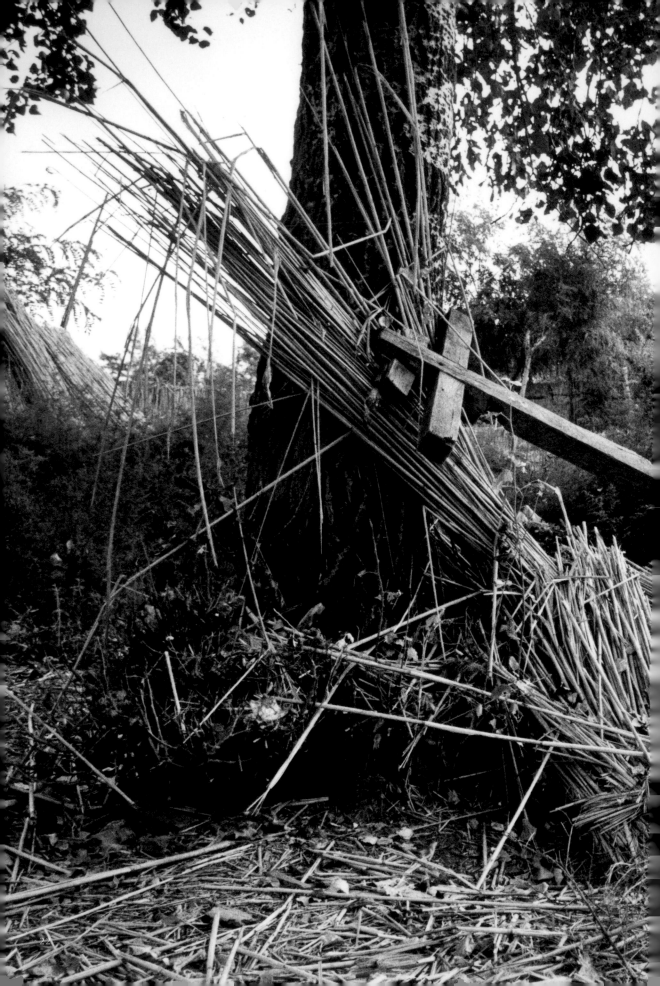

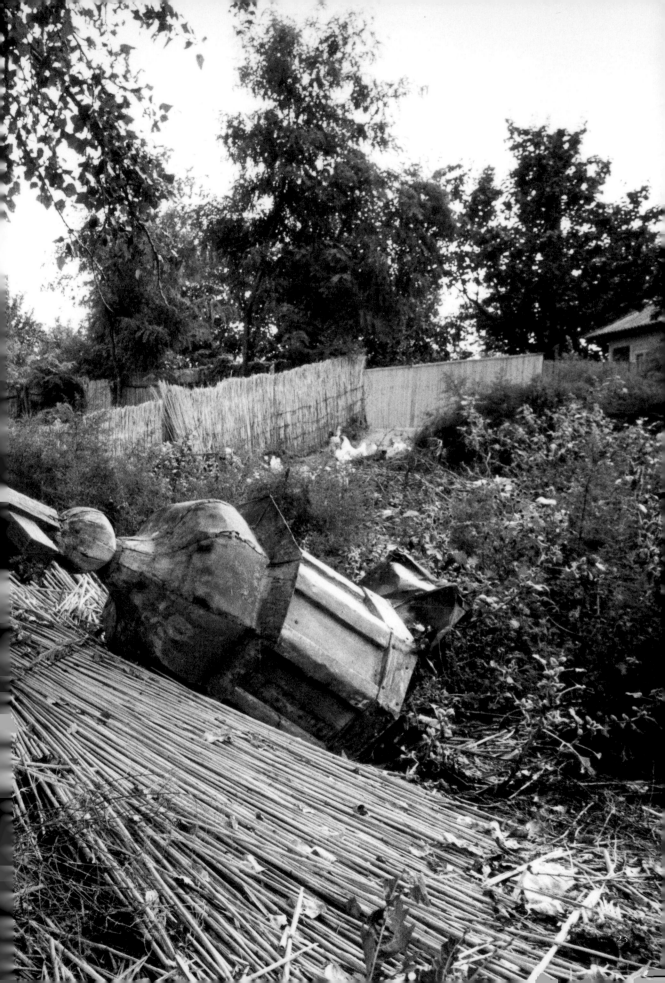

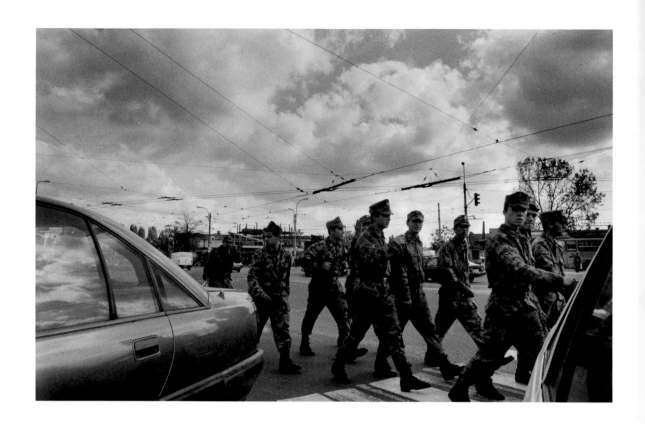

Body pieces reassembled	*Lucrurile recompuse*
By a strange hand	*De o mînă străină*
No longer keep their original shape.	*Nu îşi mai găsesc forma.*
Look at the patriotic makeup:	*Priveşte compoziţia patriotică:*
The solitary cell multiplies	*Celulele singurătăţii se multiplică*
And runs wild.	*Şi o iau razna.*
There's certain death	*Moarte sigură e aşteptarea*
In waiting for the fog to lift	*Ridicării ceţii de pe ochi*
From some shore where	*Pe cîte un ţărm*
The sea-crash is always the same,	*Unde marea bate la fel,*
Where the moon sets	*Luna cade în acelaşi loc*
In the exact same spot	*Pe nisipul încins,*
Where the mean time zone	*Şi fusul orar*
Notes the eternal hour	*Arată eternul timp*
Of our betrayed waiting.	*Al aşteptărilor înşelate.*

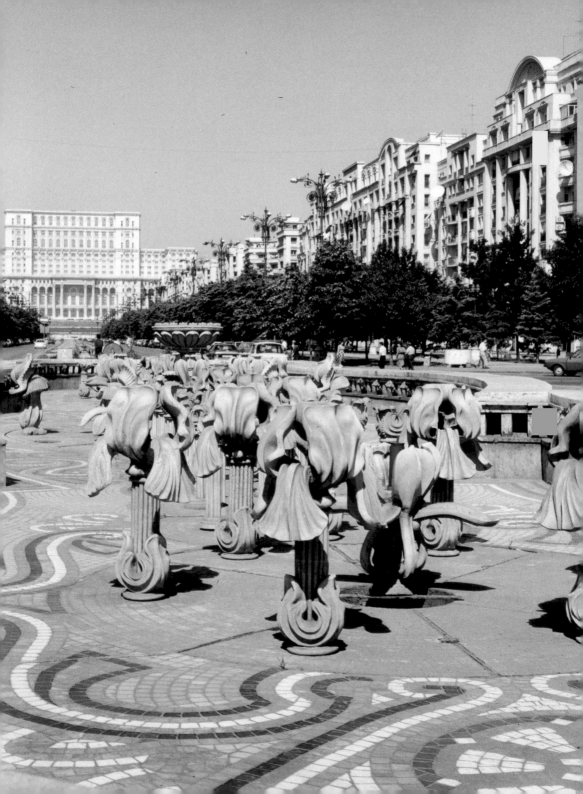

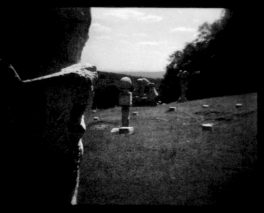

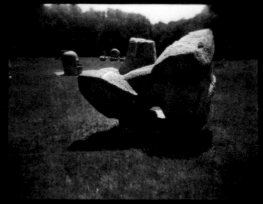

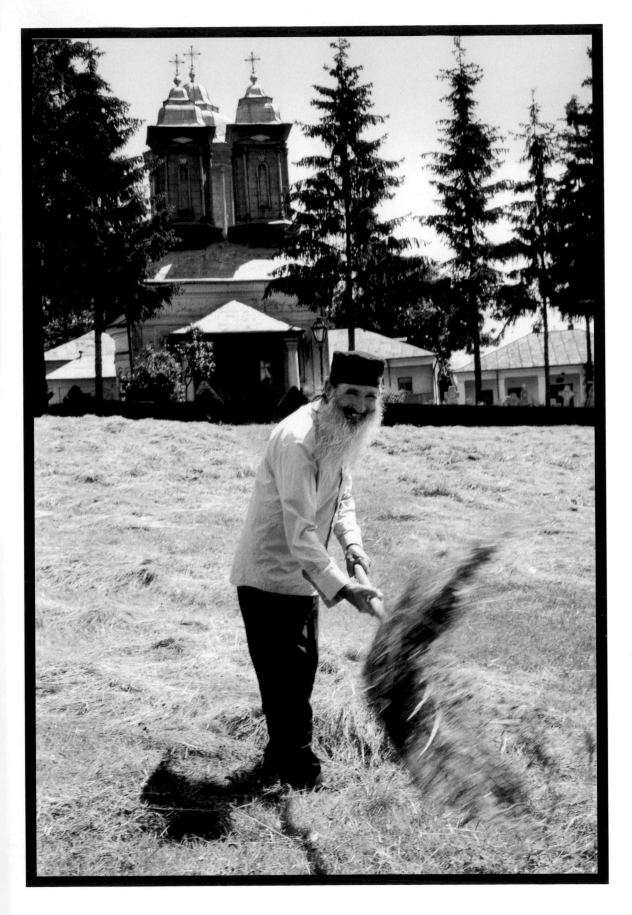

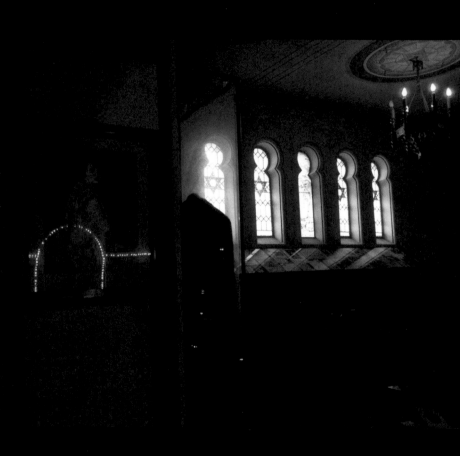

In the absence of history
The imagination fools around.
Every night a woman disappears
Under the ruins of some empire
Leaving her address written with lipstick
On the Venetian plastic mirror.
Here where nobody needs heroes
The poets squeeze a century
And put it in their pockets
With all its European style.
In absence
History is just an everyday happening
Floating over the ruins
With a thin book under its arm.

In absenţa istoriei
Imaginaţia îşi face aici de cap.
Cîte o femeie dispare în fiecare seară
Sub ruinele vreunui imperiu
Lăsîndu-şi adresa scrisă cu ruj
Pe oglinda de plastic veneţiană.
Aici nimeni nu are nevoie de eroi.
Poeţii fac mic un secol
Şi îl îndeasă în buzunar
Cu aerul lui european cu tot.
Istoria e doar o întîmplare
Plutind pe deasupra ruinelor
Cu o carte subţire sub braţ.

One day we'll take things as they come.
We'll see our coil of watery lines.
I'll be up on a blue stone
Taking the earth's measure with my palm.
I'll pour my soul into bottles
And I will bury them though disbelieving
The sea's saving power
Or whether any bottle-readers remain.
I'll be up on a stone
Counting the disappeared
Like coins in a teacup storm.

———————————

Intr-o zi vom lua lucrurile aşa cum sînt.
Ne vom vedea învelişul de linii plutitoare.
Eu voi sta sus pe o piatră albastră
Şi voi măsura pămîntul cu palma.
Imi voi turna sufletul în sticle
Şi le voi îngropa deja neîncrezătoare
Că marea ar mai putea salva ceva.
Şi chiar şi aşa nu vor mai fi cititori în sticlă.
Voi sta sus pe o piatră
Şi îi voi număra pe cei dispăruţi
Ca monedele în furtuna din pahar.

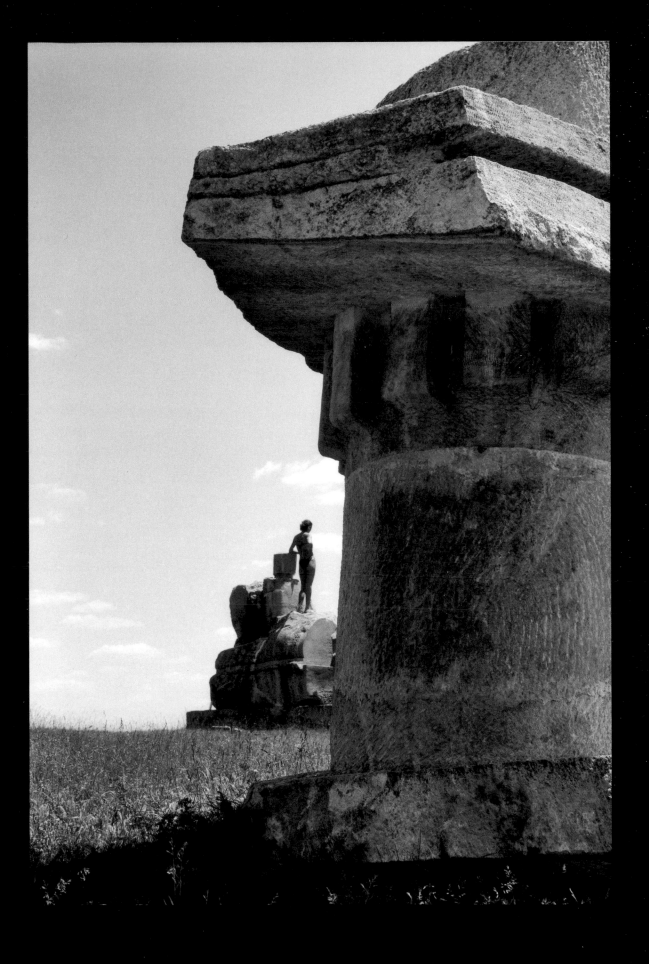

I have always imagined happiness
As a woman
Young and fragile made of air
Rustling the curtains at the window.
Then I fell in love far away
In a honey afternoon.
"Maybe only in the Romanian language,"
Said to me my foreigner lover,
"You have too many genders for things.
Happiness is a man like I am,
A silent comrade
His shoulder on my shoulder
So old that it is up to me to hold him up."
And still in love I flew away
Rustling the curtain over his shoulder
So young, for the last day.

Dintotdeauna mi-am imaginat fericirea
Femeie
O zburătoare tînără şi fragilă
Foşnind perdelele la fereastră.
Apoi m-am îndrăgostit departe
Intr-o după amiază de miere.
"Asta poate numai în limba română",
Mi-a spus iubitul străin,
"Aveţi prea multe genuri pentru lucruri.
Fericirea e un bărbat ca şi mine,
Un camarad tăcut
Umăr lîngă umărul meu
Atît de bătrîn, că trebuie să îl susţin tot eu".
Şi tot îndrăgostită zburasem afară
Foşnind perdeaua peste umărul lui
Tînără, pentru ultima oară.

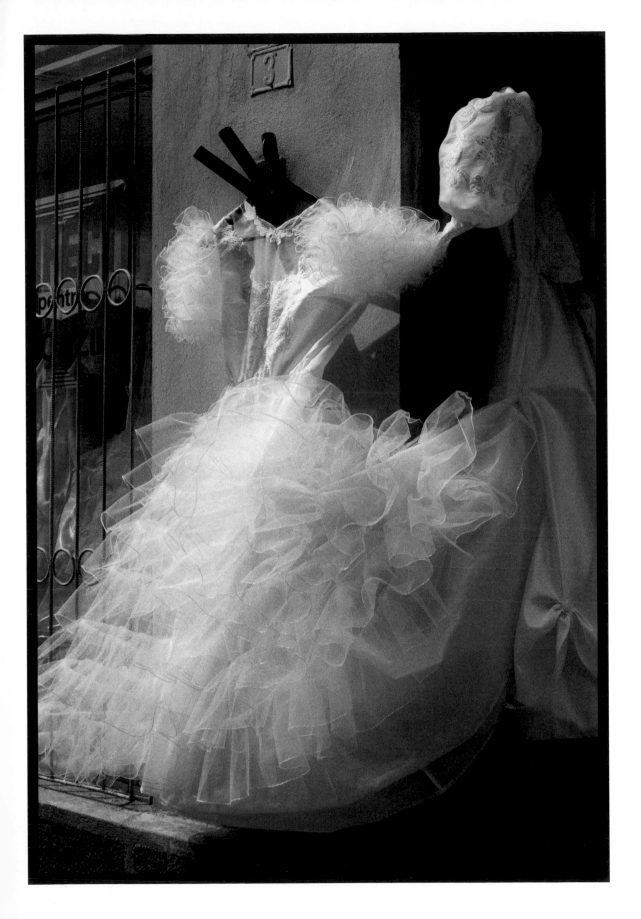

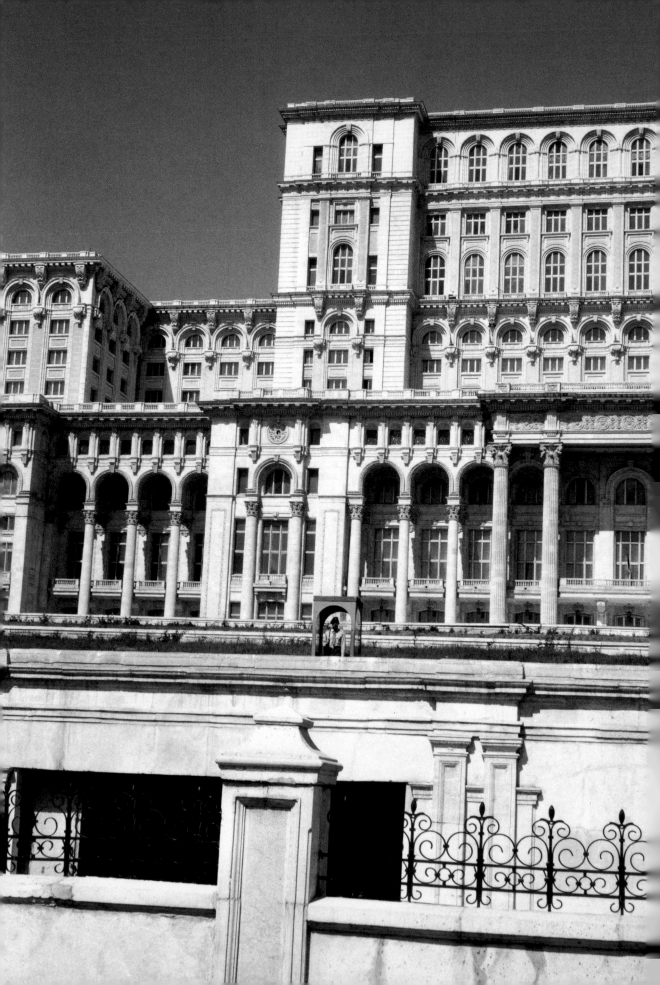

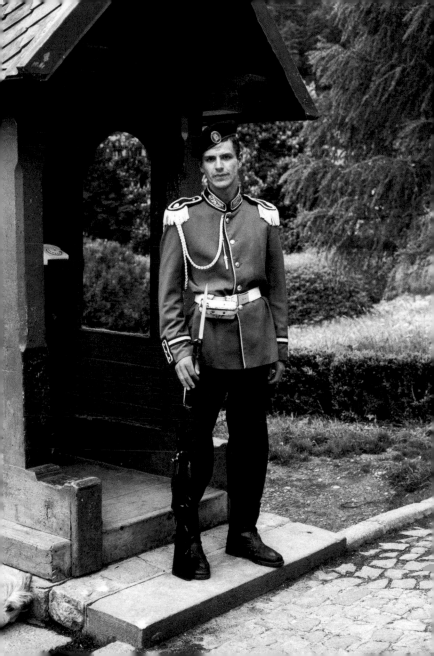

Each morning lining up at the gate.
My temples explode from the tension.
I try to imagine what it's like to die
In the uproar of the toy pistol
Which can't kill anyone
But fills everyone with terror.
I crouch at the ready curious to find out
Where I aim to go each time
With my syllables awkwardly paired
One with life, one with death,
With that light about the eyes
Which, it is reported, is painless,
A kind of happiness invades you
To the last cell, to the last word
Each morning repetition's perfection:
The race, the lineup at the gate, the race
All the way to insanity.

———————————————

In fiecare dimineață alinierea la start.
Tîmpla mea explodează de încordare.
Incerc să-mi imaginez cum ar fi să mori
In zgomotul pistolului de jucărie
Care nu poate omorî pe nimeni
Dar îi îngrozește pe toți.
Imi iau poziția în așteptare curioasă să aflu
Unde am să ajung de fiecare dată
Cu silabele împerecheate strîmb
Una pe viață, alta pe moarte,
Cu lumina aceea în ochi
Despre care se spune că ar fi nedureroasă,
Un fel de fericire care te inundă
Pînă la ultima celulă, pînă la ultimul cuvînt.
In fiecare dimineață perfecțiunea repetiției.
Goana, alinierea la start, goana pînă la nebunie.

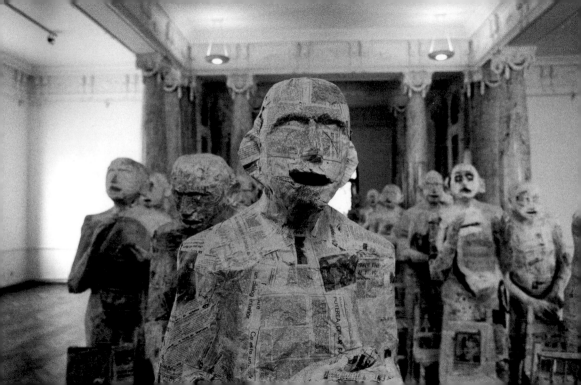

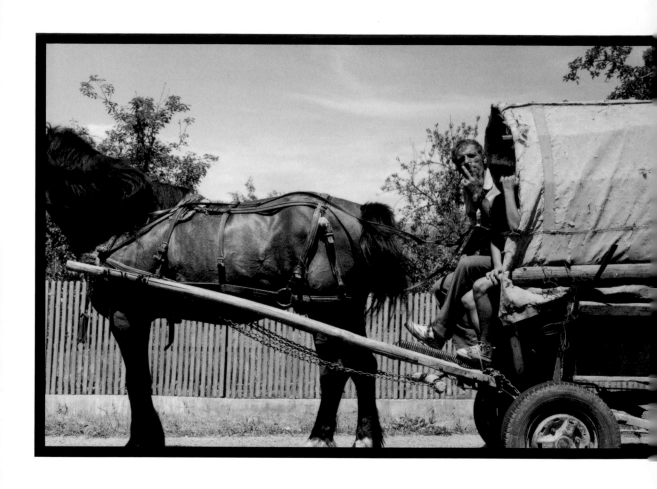

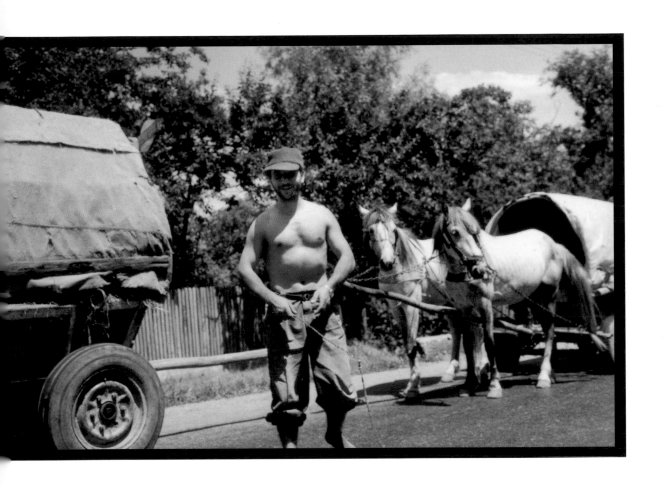

Elongated, the hazy face
I hold between my hands
It seems so much now like my very own.
The goddess Beauty turns
To worship you
Do not snap off the plum-tree branch,
No, quiver with its breathing.
Do not run backward from the waves
That nibble at your ankles.
But wear your blouse of butterflies
And swirl around the light
That flares from my white temples,
Darkening me.

Inalt, chipul de fum
Cuprins în palmele mele
Imi seamănă azi.
Frumosul este icoana
Care se roagă la tine
Să nu rupi creanga de măr,
Să tremuri odată cu respirația ei,
Să nu părăsești marea
Care îți sapă glezna,
Să îmbraci cămașa cu fluturi
Și crede tu în lumina
Care se zbate pe tîmpla albă
Intunecîndu-mă.

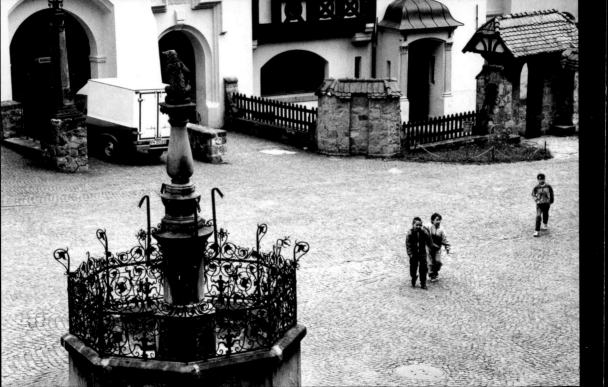

There was a time when we lived under the sea.
Residing in a bone city on a white salt submarine hill.
Through our windows we'd see the flying fish pass by,
Our hands could not rise up to touch the land,
Our eyes could not look down at drifting clouds.
Through walls we felt the eddying currents,
Mutely moving dreams, forming liquid skies
Surrounding our sea-temples.
And we knew nothing about time,
And we knew nothing about guilt.
But then our tidal walls pressed ever closer.
One night our agile pearl-divers were gone.
And since we had no arms, could voice no sound
We stayed, like sunken fossils on that hill.
And those who pass this way now see us as
A flight of ghostly steps beneath the sea.

———————————

Pe atunci ne duceam viața sub mare.
Locuiam în orașul de os pe o colină albă de sare.
Prin dreptul ferestrei treceau pești zburători.
Nu ridicam mîna să atingem pămîntul,
Nu coboram ochii la nori.
Vedeam prin zidiri cum tremură apa,
Vis mișcător în surdină
Leganăre de cer lîngă tîmplă.
Nici de timp nu știam, nici de vină.
Doar că pereții se strîngeau mai aproape.
Culegătorii de perle au dispărut într-o noapte.
Cum nu aveam glas și nici brațe de luptă
Am rămas împietriți pe colina abruptă.
Celor ce încă mai trec pe aici li se pare
Că am fost, că mai sîntem trepte sub mare.

After a while I began to look like you.
I saw the same forms in the ceiling's cracks
The same large prehistoric animals
Drowned by white clouds
In a summer sky in the country.
I touched the cigar just like you did
Putting my finger on an imagined guilt.
My left eye migrated to your left eye
My hand became the end of your arm
We each stroked our dog one after the other
And he never knew when it was me,
When it was you.
We were so similar
Then we saw colors in the same colors.

———————————

După un timp am început să semăn cu tine.
Vedeam aceleaşi forme în crăpăturile din tavan
Aceleaşi animale mari preistorice
In norii albi de vară la ţară.
Şi ţigara mi-o stingeam la fel
Apăsînd degetul peste o vină imaginară.
Ochiul meu stîng migra în ochiul tău stîng
Mîna mea creştea în continuarea braţului tău
Mîngîiam cîinele pe rînd
Şi el nu ştia cînd eşti tu,
Ori cînd sînt.
Semănam atît de bine
Incît culorile le vedeam în aceleaşi culori.

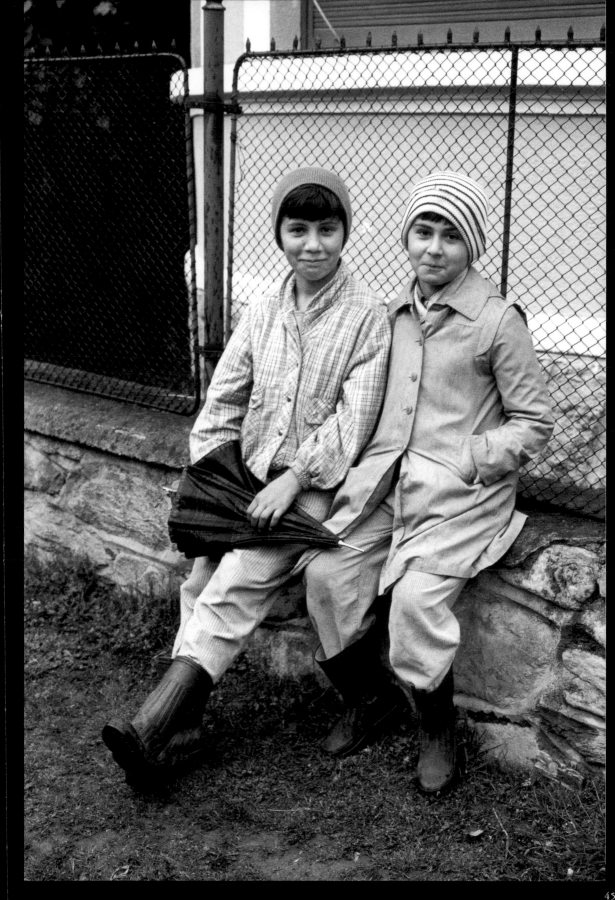

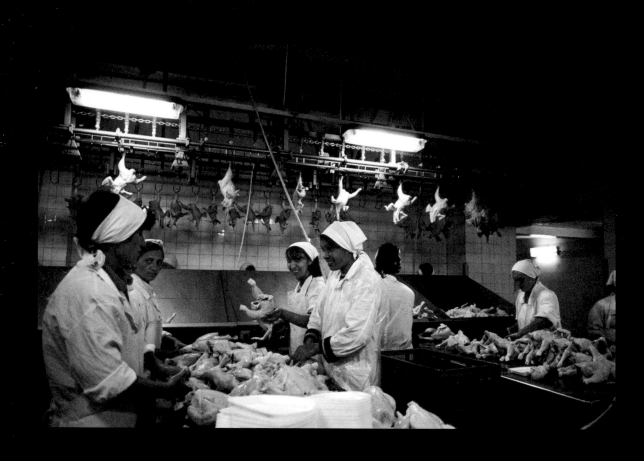

I am haunted by words uttered in passing
To which killed birds remain attached.
Ultimately words return
With perfidious intent
They catch me at crossroads
And force me to relive
All the lives that I myself changed
Until my heart cuts loose to the outside.

———————

Mă fugăresc cuvintele rostite în grabă
De care păsări împuşcate rămîn înfăşurate.
In cele din urmă cuvintele se întorc
Cu putere perfidă
Mă prind la răscruci
Şi mă forţează să retrăiesc
Toate vieţile pe care chiar eu le-am schimbat
Pînă ce inima îmi iese afară.

The sun is always at the same place.
But look, it falls an oblique angle
Over the volcanic island's black sand
And death wraps itself
Into the multicolored dress
Of the most beautiful girl
And still walks around with a photograph
Stapled to its chest
Warning how the world looks
Frozen in its glassy silence.
In the end God takes care of everything
And of all things that he granted us
The most valuable is forgetfulness:
To find each morning
The sun at the same place.

———————————

Soarele e mereu în acelaşi loc.
Dar uite, cade oblic
In nisipul negru al insulei vulcanice
Şi moartea se înfăşoară
In rochia colorată
A celei mai frumoase fete
Şi merge cu o fotografie
Lipită de piept
Arătîndu-ne lumea
Ingheţată în tăcerea de sticlă.
In cele din urmă Dumnezeu are grijă de toate
Şi dintre toate cîte ne-a dăruit
Cea mai de preţ e uitarea:
Să gaseşti în fiecare dimineaţă
Soarele în acelaşi loc.

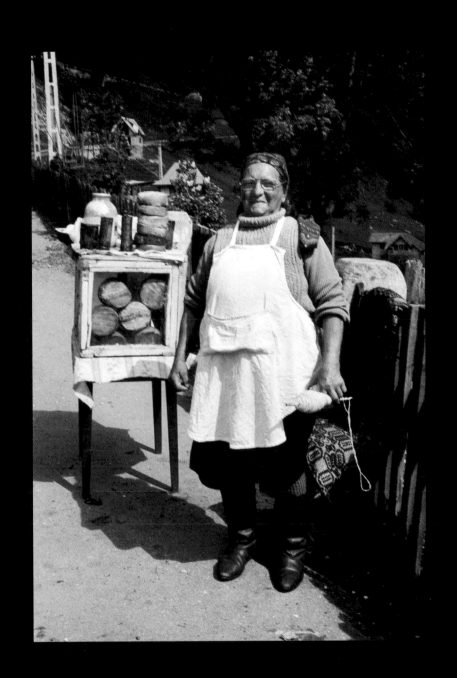

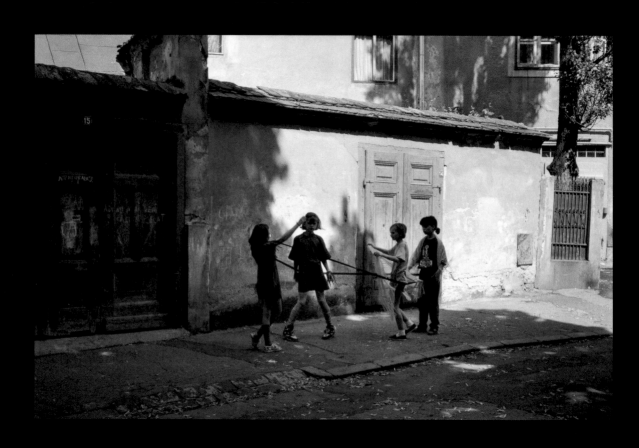

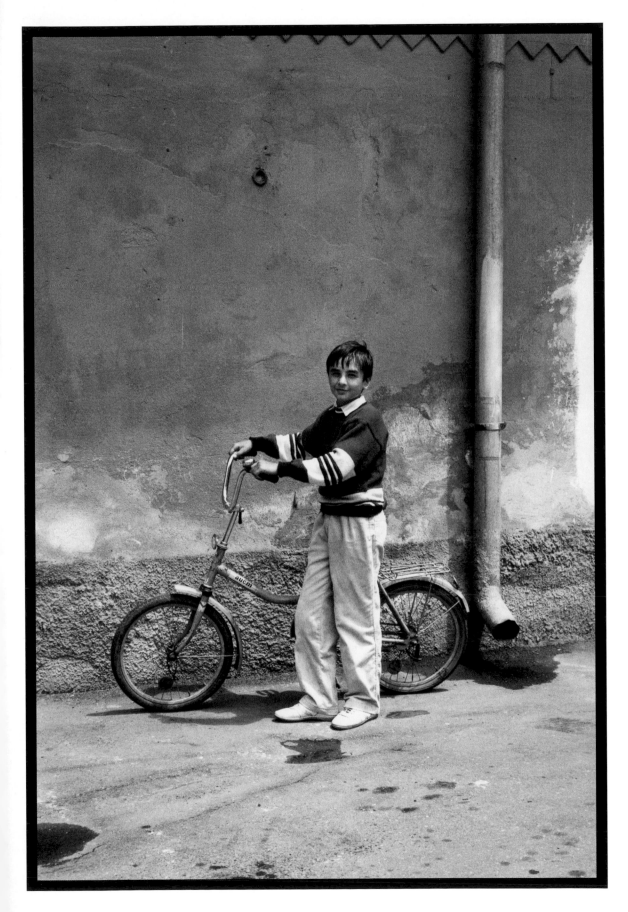

Watched from high above
A lone man
Appears surrounded by circles.
That's how freedom
Could be diagrammed:
A lone man in the middle of
The cold, perfect disk
Hacking at the flesh above the heart
Which your own fingers
Will rip away to inspect
From no distance at all.

———————————

Privit de sus
Un om singur
Se vede înconjurat de cercuri.
Aşa s-ar putea desena
Libertatea:
Un om singur în mijlocul
Discului rece, perfect
Retezînd carnea în dreptul inimii
Pe care propria ta mînă
O va smulge pentru a o privi
De foarte aproape.

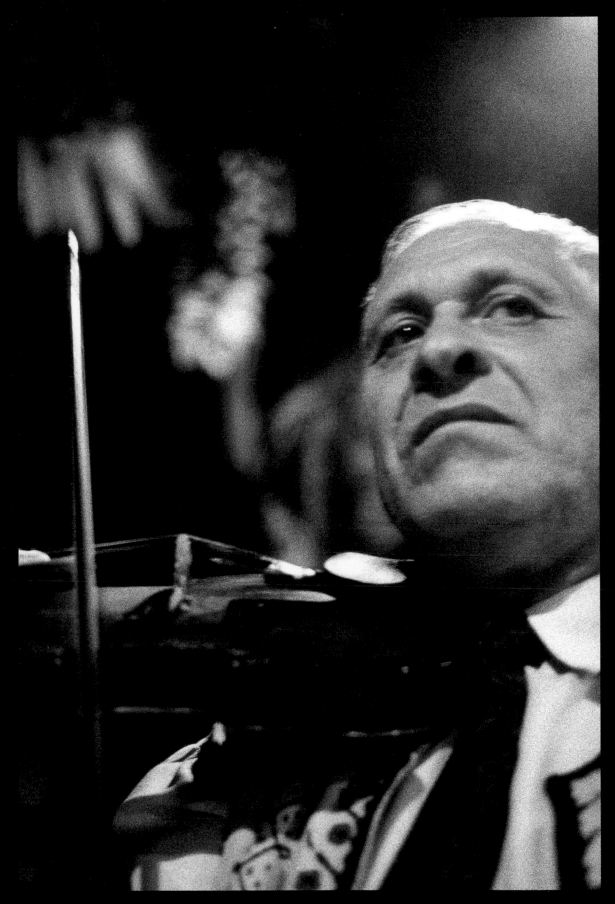

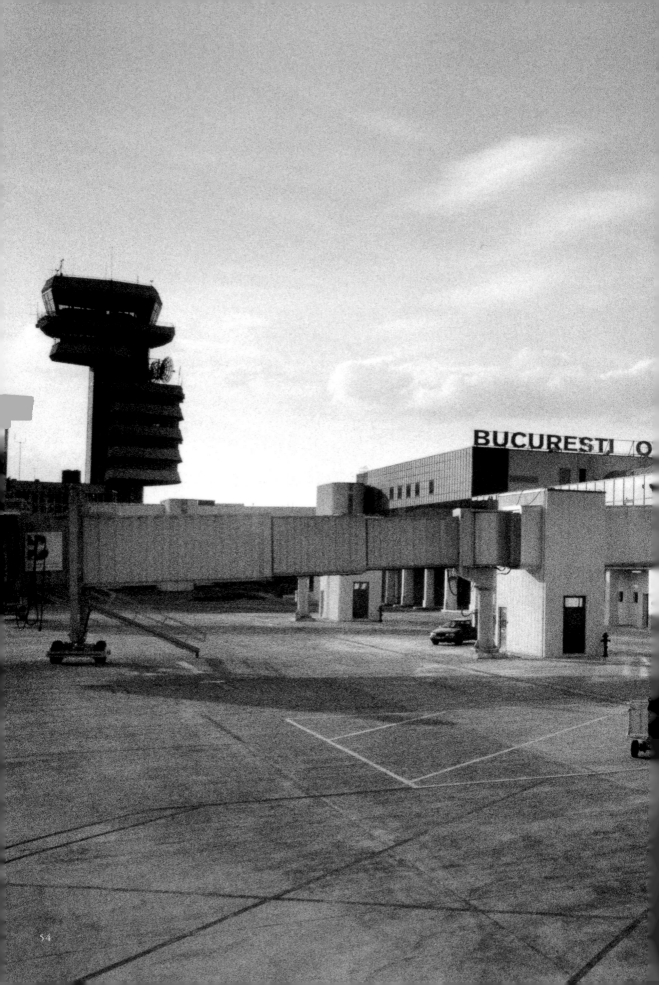

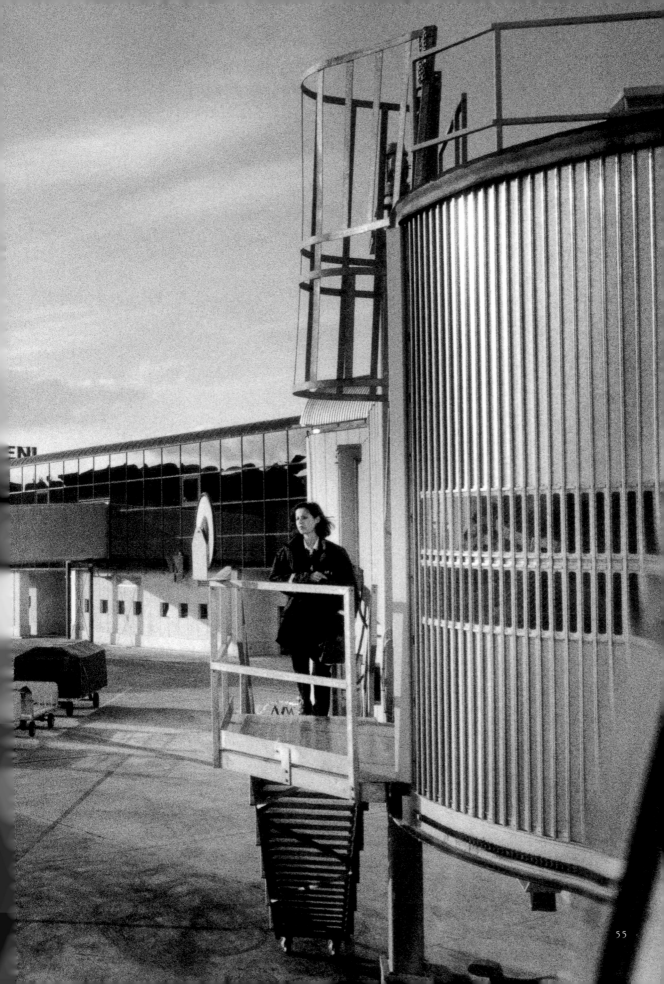

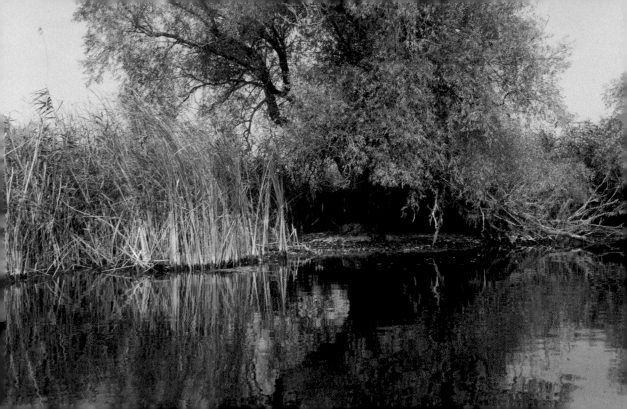

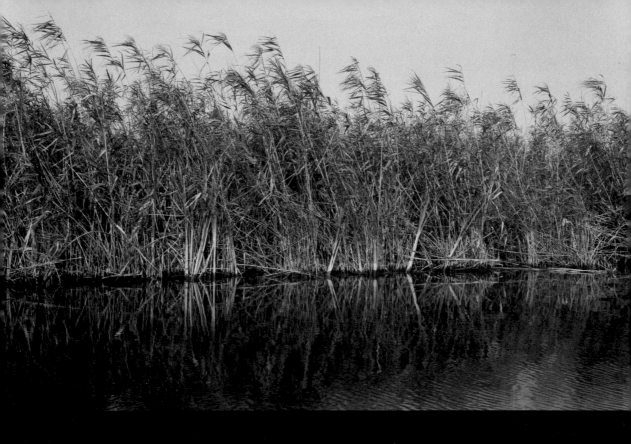

As you came along
You waved the world aside.
A red landscape began to emerge,
A stubble field flowed down to the sea;
Clouds like ships sailed over
Our salt-carved bodies,
Bodies so lonely
As the seawater dissolved them
Into a grain of sand

Veneai tu
Şi dădeai lumea la o parte cu mîna.
Un peisaj roşu începea să curgă atunci,
O cîmpie colţuroasă se vărsa în mare;
Norii trăgeau corăbii
Peste trupurile noastre de sare,
Atît de singure
Cînd apa le-a topit
Într-un fir de nisip

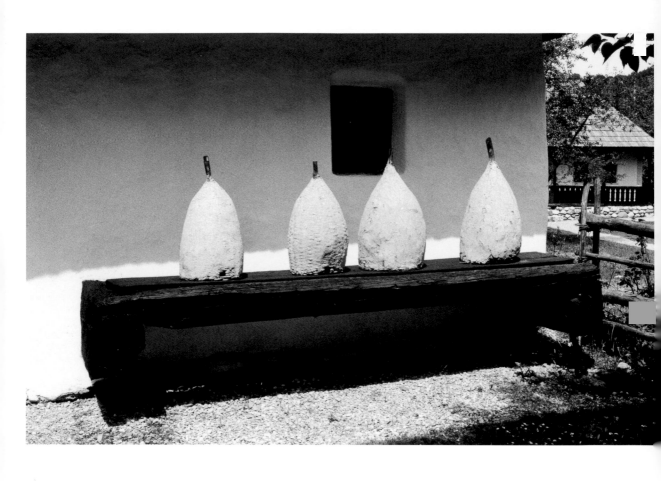

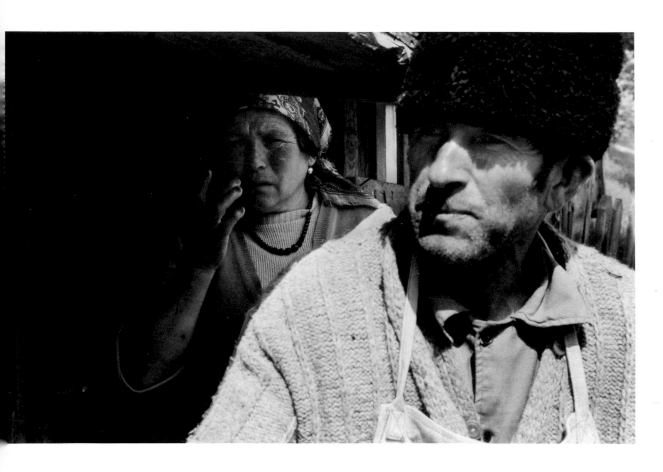

Our passing by here	*Trecerea noastră pe aici*
Is only a rehearsal	*Nu e decît o repetiție*
For the big journey	*Pentru marea călătorie*
During which the two of us	*In care amîndoi*
Will fly on our backs	*Vom zbura pe spate*
Eyes forced open	*Cu ochii măriți de cîte a trebuit*
By how much we had	*Să învățăm prea tîrziu*
To learn too late	*Și mîinile împreunate*
And hands held together	*Ca și cum ne-am fi trăit viața*
As if we lived our lives	*In altă parte*
Elsewhere	*Și am fi venit aici*
Coming here	*Doar să împrăștiem cenușa.*
Only to spread the ashes.	

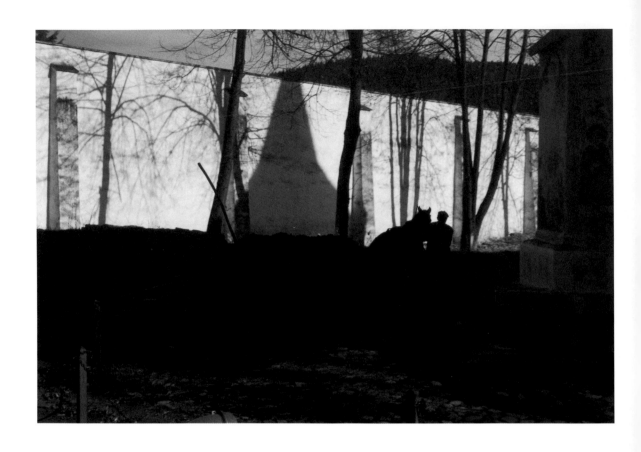

We're face to face.	*Stăm față în față*
This is the first time	*Și pentru prima oară*
That what our glance takes in is different.	*Ne privim altfel.*
I hold a book on my lap	*Eu țin pe genunchi o carte*
And in my heart	*Și în inima mea*
Mirrors leap and twirl	*Se răsucesc oglinzi,*
Like words on silent lips.	*Cuvinte pe buze încleiate.*
You don't know how to see words	*Tu nu știi să vezi cuvinte*
So you just dream of me.	*Și mă visezi doar pe mine.*

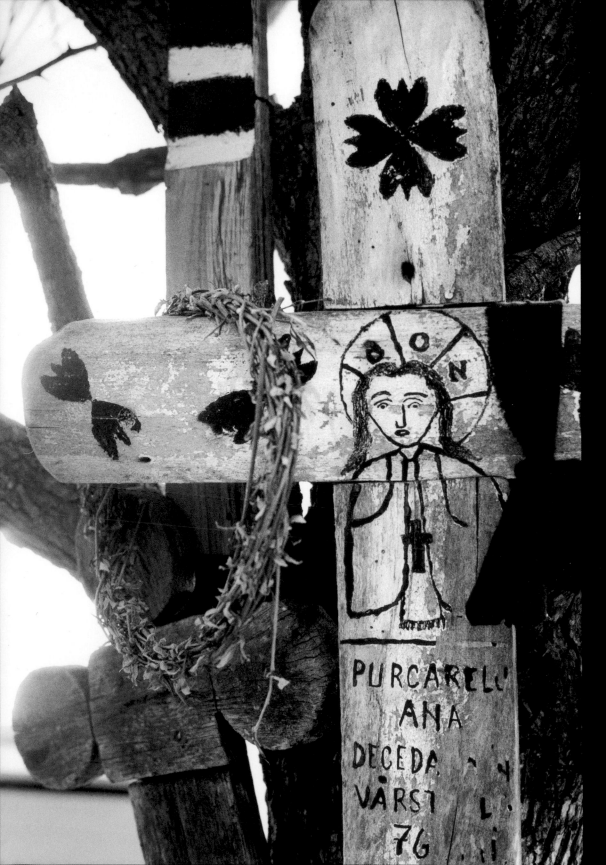

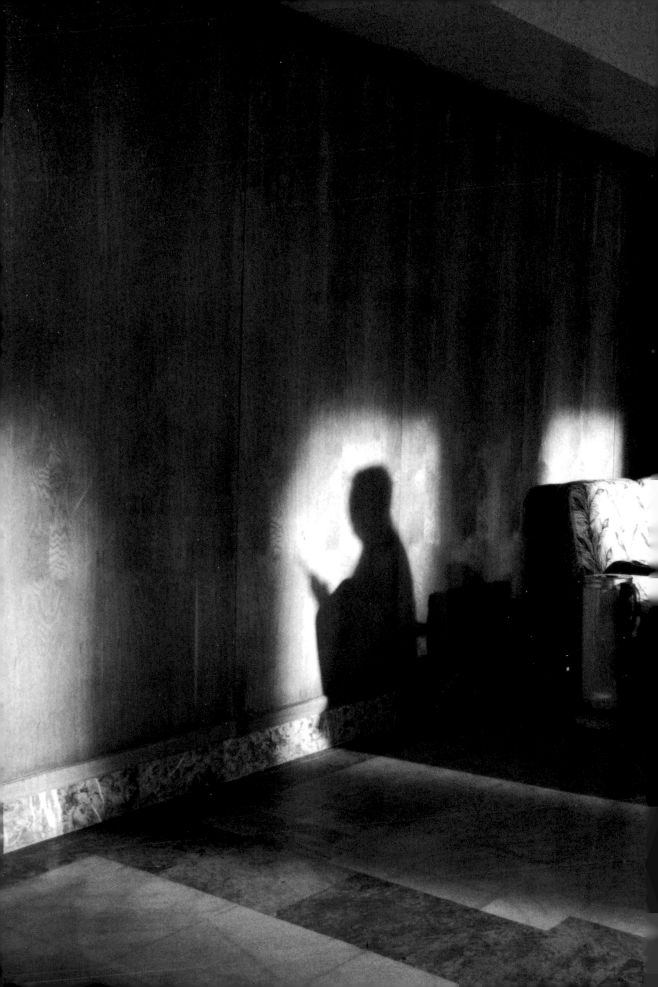

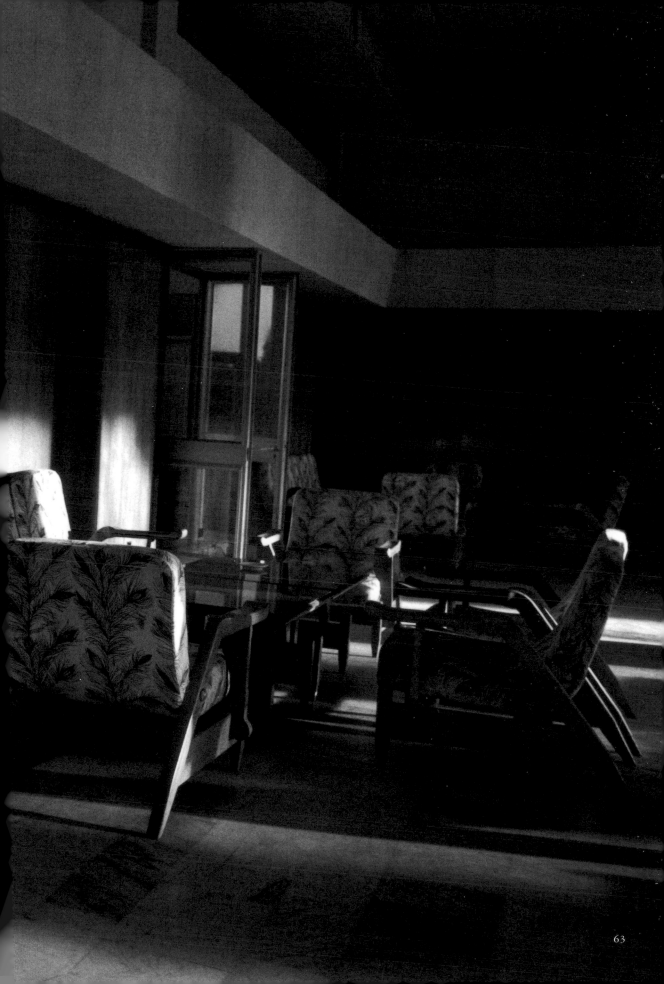

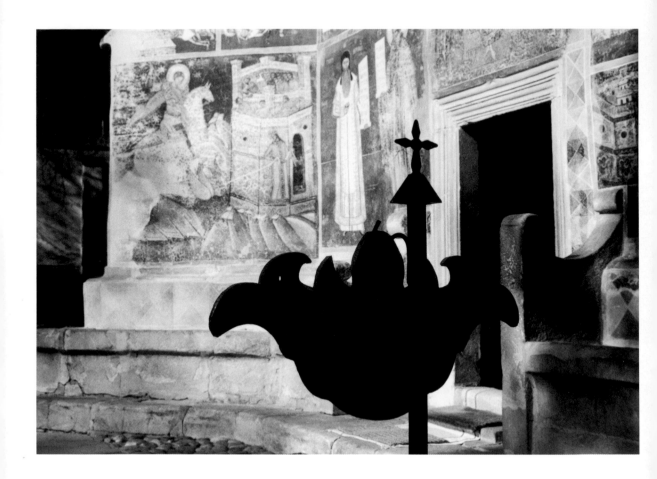

The strong are alone	Cei puternici sînt singuri.
The strong are forlorn	Cei puternici sînt trişti
And so vulnerable	Şi atît de vulnerabili
In the naïveté to push their dreams	In candoarea de a-şi împinge
Beyond where	Visele
Even they could still follow them	Acolo unde nici ei nu le mai pot urmări
With their sight.	Cu privirea.
From above everything appears the same:	De sus toate se văd la fel:
The dead with the dead	Morţii cu morţii
The living with their vanity.	Cei vii cu deşertăciunea.

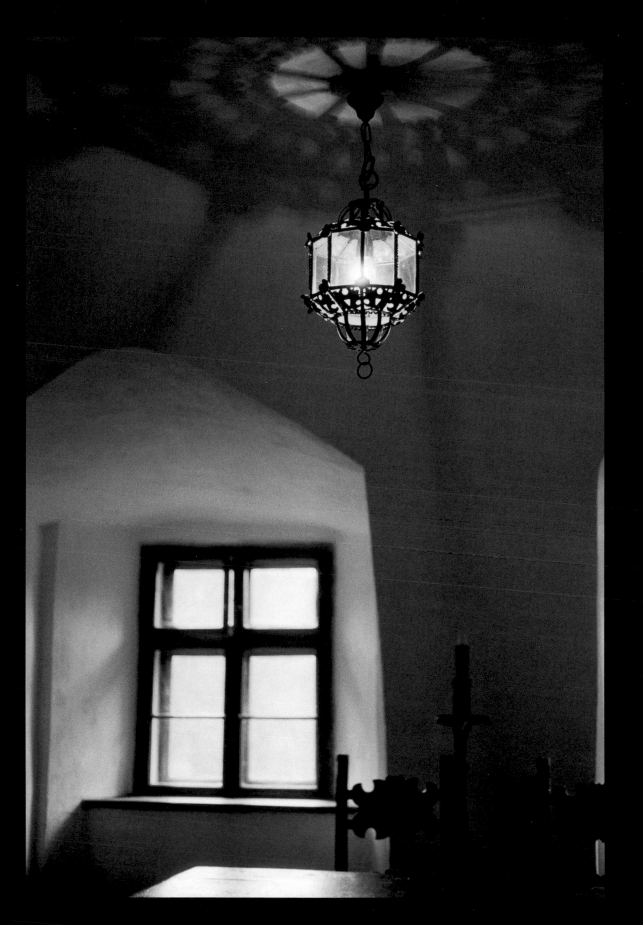

I'm powerful, fruitlessly powerful.
The battles take place somewhere else,
With others' weapons.
There is a kind of beauty in those who are
Powerful, in their lack of talent
To twist the times.
I am so powerful
That I'll find out from others
Just how it is I'm doing
And I will memorize my existence
Word by word.

———————————

Sînt puternică, inutil de puternică.
Războaiele se poartă în altă parte,
Cu armele altora.
Există o frumuseţe a celor puternici
In nepriceperea lor
De a răsuci vremurile.
Sînt atît de puternică
Incît voi afla de la alţii
Ce mai fac
Şi îmi voi memora existenţa
Cuvînt cu cuvînt.

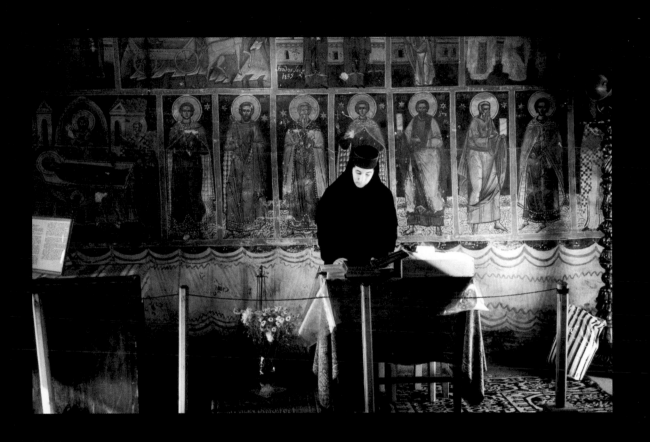

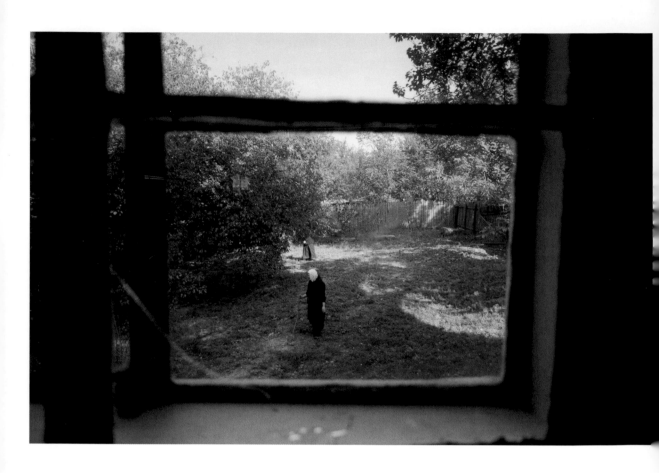

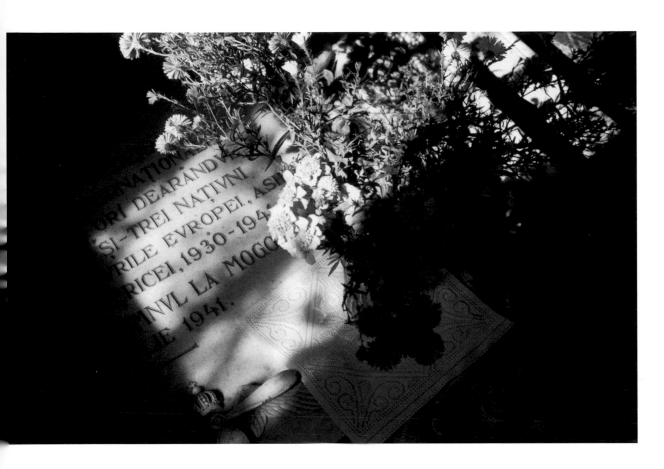

The loved ones and those not loved	*Iubiții și neiubiții*
Depart one by one.	*Pleacă pe rînd.*
The sand slips through our fingers	*Nisipul se scurge printre degete*
To the very last grain.	*Pînă la ultimul fir.*
Even the heart of the poet freezes up.	*Chiar și inima poetului îngheață.*
Let thy will be done	*Facă-se voia sa*
And give us not	*Și nu ne da nouă*
So much death in one single life.	*Atîtea morți într-o singură viață.*

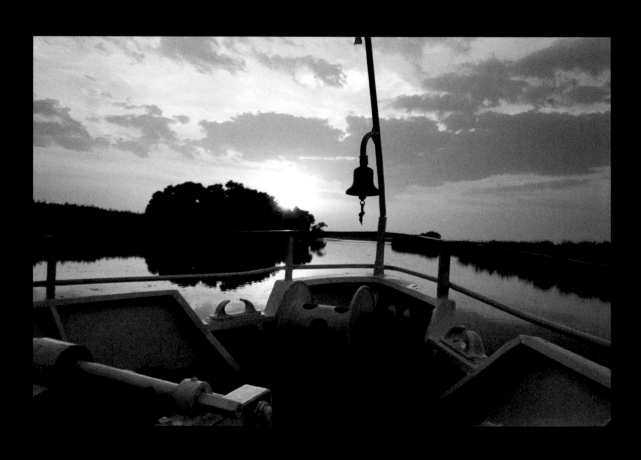

For us these blue poems
Are like raindrops of ink
Falling on the cold stones.
Up above
Death cracks his whip.
And in each blue poem
There is a story
Wrenched out of the streets
Like a nail torn
From the belly of a ship.

———————————

Pentru noi doar aceste poeme albastre
Asemeni boabelor de cerneală
Căzute în frig.
Moartea în cer
Pocneşte din bice.
Şi în fiecare poem
O poveste
Smulsă din stradă
Ca un cui
Din burta corăbiei.

Life's beauty?
A picture restored by its maestro.
But watch, we are so very much alone
Our bodies vibrate within silent walls,
The price we pay for art.
We are so very much alone
Revealing to you what I don't know at all,
And sites that I shall never see.
But watch blindly, without thinking,
No more newspapers, no more ashes,
Shake yourself free.
We are so very much alone
In whirling wheels of sensual rhythms.

Viața poate fi frumoasă?
Fotografie restaurată de propriul ei maestru.
Acum poți să privești, sîntem ca si singuri
Trupurile noastre vibrează în ziduri
Preț pentru artă și liniște.
Sîntem ca și singuri
Povestindu-ți despre ceea ne nu știu aproape nimic,
Despre locuri pe care nu le voi vedea niciodată.
Acum poți să privesti orb, fără gînduri,
Să dai la o parte ziarele, cenușa,
Să te scuturi.
Sîntem ca și singuri
Prefăcuți într-o roată din cadențe carnale.

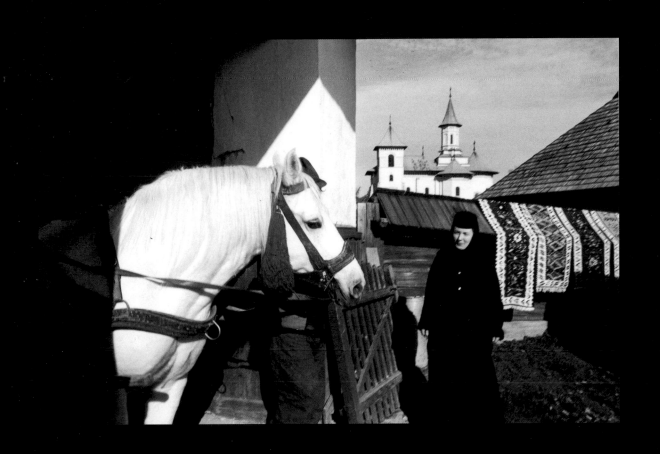

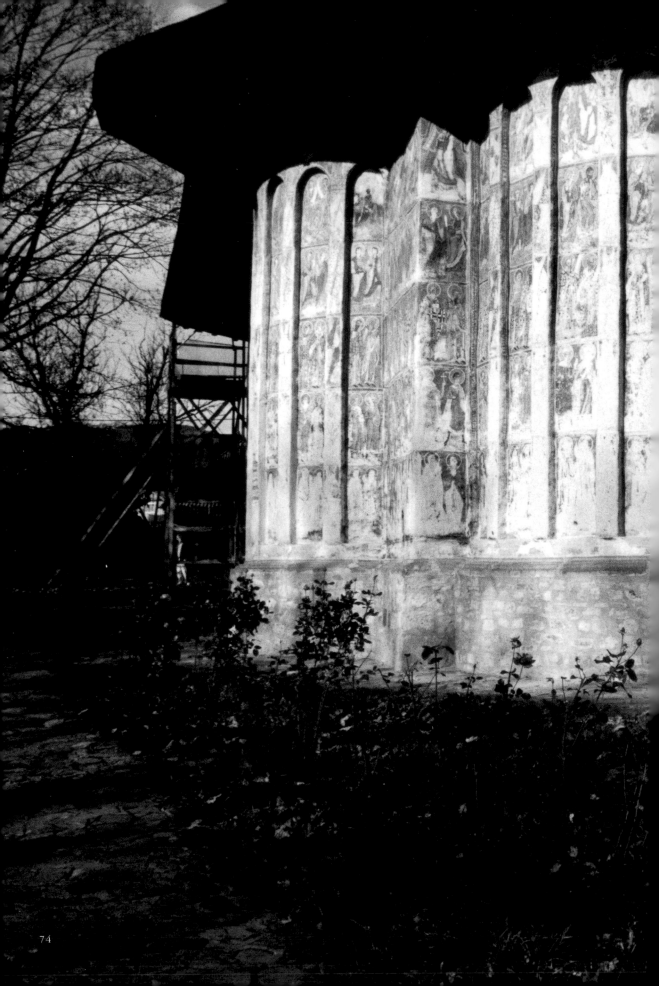

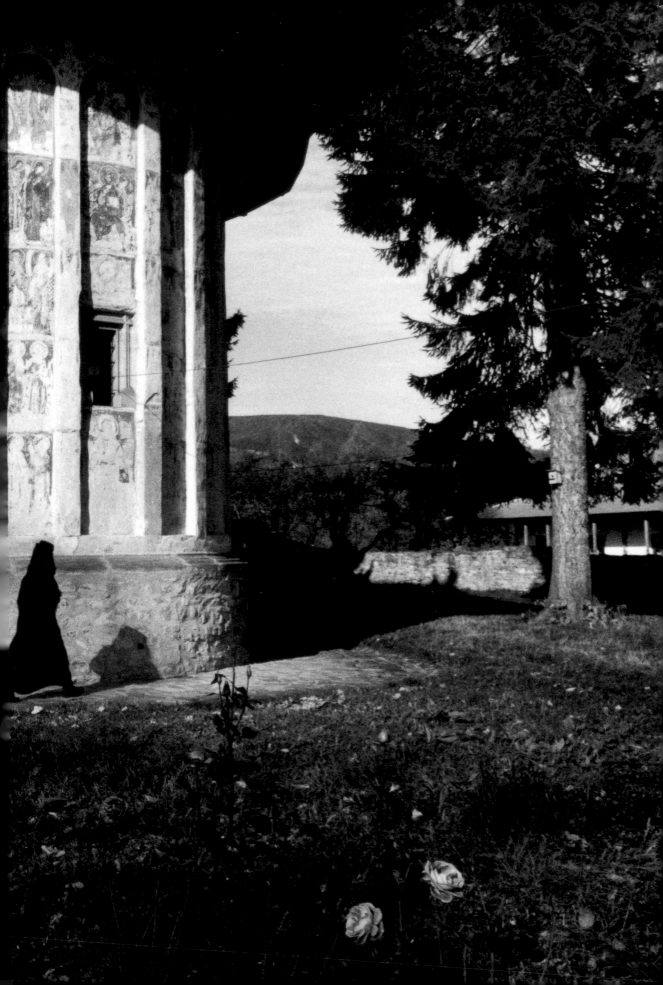

index of first lines

indexul primelor versuri

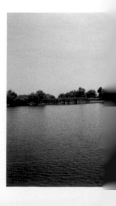

plate list lista planşelor

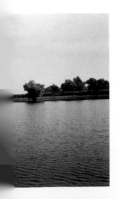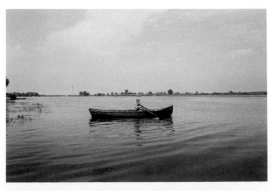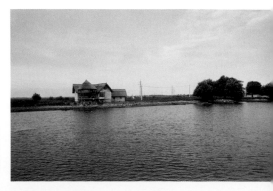

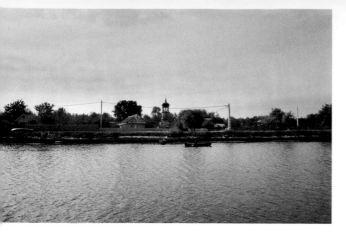

acknowledgments

I am grateful to my translators who are also remarkable writers: Andrei Codrescu, Isaiah Sheffer, and Julian Semilian; to John Klipper for his continous support; to distinguished architect Şerban Cantacuzino and to Professor Dumitru Radu Popa, a literary friend; to Nan Richardson who took the risk to publish a book about a little-known country and who saw, before many others, "the beautiful life" hidden in photos and poems. —Carmen Firan

The friendship with mentor, photographer Ellen Auerbach, has inspired, challenged, and nurtured my journey into photography. Special thanks to Coriolan Babeţi of the East-West Gallery for his curatorial guidance and enthusiasm. I am very grateful to Nan Richardson who first encouraged me to pursue this project and later masterfully and sensitively led her wonderful staff, especially Lesley Martin and Sara Goldsmith, in the production of this book. Francesca Richer showed exquisite insight from the start. I marveled at her ability to discover images on my contacts and am exceedingly grateful for her exceptional design. I am indebted to Eric Jeffreys for his precision and sensitivity in the making of lovely book prints. I thank the Romanian people who were open and welcoming as I traveled their beautiful country, and my loyal American friends who have traveled to "far-flung" venues to view my work. Appreciation to Tom and Shirley Ryan, Marion Klipper, Maria Banderas DeHaas, Katrinka Hrdy Joffe, Sandra Contreras, Tristam Steinberg, and Phyllis Goldman for their support. My children, Lisi and Ryan DeHaas, and Kate and David Joffe, have been unfailingly encouraging. Last, but not least, I thank my husband, Robert Joffe, whose patient critiques, edits, and most of all, love, has made all the difference. —Virginia Joffe

recunoaşteri

Sînt recunoscătoare traducătorilor mei care în acelaşi timp sînt şi scriitori remarcabili: Andrei Codrescu, Isaiah Sheffer şi Julian Semilian; lui John Klipper pentru ajutorul constant; distinsu-lui arhitect Şerban Cantacuzino şi prietenului literar Dumitru Radu Popa; nu în ultimul rind lui Nan Richardson care şi-a luat riscul să publice o carte despre o ţară puţin cunoscută şi care a văzut, înaintea multora, "o frumoasă viaţă" ascunsă în fotografii şi poeme. —Carmen Firan

Prietenia cu mentorul meu, fotograful Ellen Auerbach, m-a inspirat şi mi-a schimbat destinul ca fotografă. Mulţumiri speciale lui Coriolan Babeţi de la Galeria Est-Vest pentru îndrumările curatoriale şi entuziasm. Ii sînt recunoscătoare lui Nan Richardson care m-a incurajat în acest proiect iar mai tîrziu şi-a pus la dispoziţie echipa minunată de profesionişti dotaţi cu sen-sibilitate şi pricepere, în special Lesley Martin şi Sara Goldsmith, pentru a realiza această carte. Francesca Richer a avut un ataşament iniţial cu totul special pentru acest proiect. I-am admirat abilitatea de a descoperi în negative imaginile cele mai potrivite şi îi sînt extrem de recunoscătoare pentru concepţia grafică. Ii sînt îndatorată lui Eric Jeffreys pentru precizia şi sensibilitatea în realizarea tiparului de calitate. Multumesc românilor care au fost deschişi şi primitori în toate călătoriile pe care le-am făcut în frumoasă lor ţară şi prietenilor mei americani care m-au urmat cu loialitate. Mulţumiri lui Tom şi Shirley Ryan, Marion Klipper, Maria Banderas DeHaas, Katrinka Hrdy Joffe, Sandra Contreras, Tristam Steinberg, şi Phyllis Goldman pentru încurajări. Soţul meu, Robert Joffe şi copiii mei Lisi şi Ryan DeHaas, Kate si David Joffe, mi-au fost ncobosiţi susţinători, oferindu-mi sfaturi, păreri, şi, mai mult ca orice, dragostea lor. —Virginia Joffe

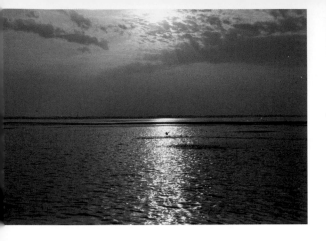

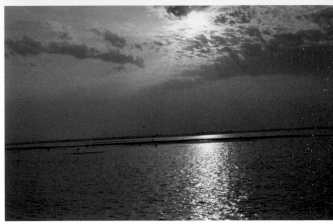

biographies

Carmen Firan, born in Romania, is a poet, a fiction writer, and a journalist. She has published several books of poetry, novels, essays, and short stories, as well as plays and film scripts. Her writings appear in translation in many literary magazines and in various anthologies in France, Israel, Sweden, Germany, Ireland, Canada, the U.K., and the United States. Recent books and publications in the United States of America include: *The Farce* (Spuyten Duyvil, 2002), *Afternoon With An Angel* (Pamphlet Series of Poetry New York, 2000), *The First Moment After Death* (Writers Club Press, 2000), *Accomplished Error* (Spuyten Duyvil, 1999), and works in *Exquisite Corpse: A Journal of Life and Letters*, 2002; *Talisman, Magazine for Poetry and Poetics*, New York, 2001; *Hubbub, Magazine of Poetry*, 16, 1999-2000; *Transcendental Friends: A Literature and Translations Magazine*, November 1999; *Arshile: A Magazine of the Arts*, 10, 1998, and *An Anthology of Romanian Woman Poets* (East European Monographs, Columbia University Press, New York, 1994).

Virginia Joffe, a photographer and writer, studied at the International School of Photography. She is a graduate of the Columbia University Graduate School of Social Work, and a former president of the New York Women's Foundation. She has traveled to Romania four times, and her exhibition, *Romania—Sites of Its Memory*, was held in 2000 at the East-West Gallery of the Romanian Cultural Center in New York City. Joffe's work has been shown in numerous venues in the United States and is in many private collections. An exhibition of her work is planned to tour in Romania.

biografii

Carmen Firan, născută în România, e o scriitoare complexă: poetă, prozatoare, ziaristă. A publicat volume de versuri, romane, eseuri și proză scurtă, piese de teatru și scenarii de film. Scrierile ei au apărut în traducere în numeroase reviste literare și antologii în Franța, Israel, Suedia, Germania, Irlanda, Canada, Marea Britanie și Statele Unite ale Americii. Intre cărțile și publicațiile recent apărute în Statele Unite ale Americii se numără: "Farsa", Spuyten Duyvil, 2002, "După-amiază cu înger", Seriile Pamflet la Poetry New York, 2000, "Secunda de după moarte", Writers Club Press, 2000, "Desăvîrșirea Erorii", Spuyten Duyvil, 1999, și scrieri în "Exquisite Corpse"—Un Jurnal de Viață și Litere, 2002, "Talisman", revistă de poezie și poetică, New York, 2001, "Hubbub", revistă de poezie, volumul șaisprezece, 1999-2000, "Prieteni Transcendentali", revistă de literatură și traduceri, noiembrie 1999, "Arshile", revistă de arte, 10, Los Angeles, 1998, "O antologie a poeziei feminine din România", Monografii Est Europene, Columbia University Press, 1994.

Virginia Joffe, scriitoare și fotografă, a studiat la Centrul International al Fotografiei. Este absolventă a facultății de științe sociale la Universitatea Columbia și a deținut pentru mulți ani președinția Fundațile Femeilor din New York. A făcut patru călătorii în România și expoziția sa "România—Locuri ale Memoriei" a fost găzduită de Galeria Est-Vest a Centrului Cultural Român din New York. Lucrările lui Joffe au fost expuse în numeroase spații din Statele Unite și se află în multe colecții particulare. Una din expozițiile sale va fi itinerată în România.